二十四孝

孝感動天

虞舜瞽瞍之子性至孝父頑母

嚚弟象傲舜耕於歷山有象為

之耕有鳥為之耘其孝感如此

帝堯聞之事以九男妻以二女

遂以天下讓焉係詩頌之詩曰

隊隊春耕象紛紛耘草禽嗣堯

登帝位孝感動天心

1

二十四孝　孝感动天　虞舜　瞽瞍之子　性至孝　父顽　母嚚　弟象傲　舜耕于历山　有象为之耕　有鸟为之耘　其孝感如此　帝尧闻之　事以九男　妻以二女　遂以天下让焉　系诗颂之　诗曰　队队春耕象　纷纷耘草禽　嗣尧登帝位　孝感动天心

戲彩娛親

周老萊子至孝奉二親極其甘
脆行年七十言不稱老常著五
色班藍之衣為嬰兒戲於親側
又嘗取水上堂詐跌卧地作嬰
兒啼以娛親意詩曰戲舞學嬌
痴春風動彩衣雙親開口笑喜
色滿庭闈

戲彩娛親　周老萊子至孝奉二親極其甘脆　行年七十　言不称老常着五色班藍之衣　为婴儿戏于亲侧　又尝取水上堂诈跌卧地作婴儿啼　以娱亲意诗曰　戏舞学骄痴　春风动彩衣　双亲开口笑　喜色满庭闱

鹿乳奉亲

周郯子性至孝父母年老俱患

双眼思食鹿乳郯子乃衣鹿皮

去深山入鹿群之中取鹿乳供

亲猎者见而欲射之郯子具以

情告乃免诗曰亲老思鹿乳身

挂褐毛衣若不高声语山中带

箭归

鹿乳奉亲 周郯子 性至孝 父母年老 俱患双眼 思食鹿乳 郯子乃衣鹿皮 去深山 入鹿群之中 取鹿乳供亲 猎者见
而欲射之 郯子具以情告 乃免 诗曰 亲老思鹿乳 身挂褐毛 衣若不高声语 山中带箭归

為親負米
周仲由字子路家貧常食藜藿
之食為親負米百里之外親殁
南游於楚從車百乘積粟萬鍾
累茵而坐列鼎而食乃歎曰雖
欲食藜藿為親負米不可得也
詩曰負米親供旨甘寧辭百里遙
身榮親已殁猶念舊劬勞

4

嚙指心痛

周曾參字子與事母至孝參嘗
採薪山中家有客至母無措望
茶不還乃嚙其指茶忽心痛負
薪以歸跪問其故母曰有急客
至吾嚙指以悟汝尔詩曰母指
才方嚙兒心痛不禁負薪歸未
晚骨肉至情深

嚙指心痛 周曾參字子與 事母至孝 參嘗采薪山中 家有客至 母无措 望參不还 乃嚙其指 參忽心痛 負薪以归 跪問其故 母曰有急客至 吾嚙指以悟汝尔 詩曰 母指才方嚙 儿心痛不禁 負薪归未晚 骨肉至情深

单衣顺母

周闵损字子骞早丧母父娶后母生二子衣以棉絮妒损衣以芦花父令损御车体寒失纫父察知故欲出后母损曰母在一子寒母去三子单母闻悔改诗曰闵氏有贤郎何曾怨晚娘尊前贤母在三子免风霜

单衣顺母　周闵损　字子骞　早丧母　父娶后母　生二子　衣以棉絮　妒损　衣以芦花　父令损御车　体寒　失纫　父察知故　欲出后母　损曰　母在　一子寒　母去　三子单　母闻悔改　诗曰　闵氏有贤郎　何曾怨晚娘　尊前贤母在　三子免风霜

親嘗湯藥

前漢文帝名恒高祖第三子初

封代王生母薄太后帝奉養無

怠母常病三年帝目不交睫

不解帶湯藥非口親嘗弗進

孝聞天下詩曰仁孝臨天下巍

巍冠百王莫庭事賢母湯藥必

親嘗

親嘗湯藥 前漢文帝 名恒 高祖第三子 初封代王 生母薄太后 帝奉養无怠 母常病 三年 帝目不交睫 夜不解带 汤药非口亲尝弗进 仁孝闻天下 诗曰 仁孝临天下 巍巍冠百王 莫庭事贤母 汤药必亲尝

拾葚供親

漢蔡順少孤事母至孝遭王莽
亂歲荒不給拾桑葚以異器盛
之赤眉賊見而問之順曰黑者
奉母赤者自食賊憫其孝以白
米二斗牛蹄一只與之詩曰黑
葚奉萱闈啼飢淚滿衣赤眉知
孝順牛米贈君歸

拾葚供亲

汉蔡顺 少孤 事母至孝 遭王莽乱 岁荒 不给 拾桑葚 以异器盛之 赤眉贼见而问之 顺曰 黑者奉母 赤者自食 贼悯其孝 以白米二斗牛蹄一只与之 诗曰 黑葚奉萱闱 啼饥泪满衣 赤眉知孝顺 牛米赠君归

8

郭巨埋儿

汉郭巨家贫有子三岁母尝减

食与之巨谓妻曰贫乏不能供

母子又分母之食盍埋此子儿

可再有母不可复得妻不敢违

巨遂掘坑三尺余忽见黄金一

釜上云天赐孝子郭巨官不得

取民不得夺诗曰郭巨思供给

埋儿愿母存黄金天所赐光彩

照寒门

郭巨埋儿　汉郭巨家贫有子三岁母尝减食与之巨谓妻曰贫乏不能供母子又分母之食盍埋此子儿可再有母不可复得妻不敢违巨遂掘坑三尺余忽见黄金一釜上云天赐孝子郭巨官不得取民不得夺诗曰郭巨思供给埋儿愿母存黄金天所赐光彩照寒门

賣身葬父

漢董永家貧父死賣身貸錢而

葬及去償工途遇一婦求為董

妻俱至主家令織縑三百匹乃

卌一月完成歸至槐陰會所遂

辭永而去詩曰葬父貸孔兄仙

姬陌上逢織縑償債主孝感動

蒼穹

卖身葬父　汉董永家贫 父死 卖身贷钱而葬 及去偿工 途遇一妇 求为董妻 俱至主家 令织缣三百匹乃回 一月完成归至槐荫会所 遂辞永而去 诗曰 葬父贷孔兄 仙姬陌上逢 织缣偿债主 孝心动苍穹

刻木事親

漢丁蘭幼喪父母未得奉養而

思念劬勞之恩刻木為像事之

如生其妻久而不敬以針戲刺

其指血出木像見蘭眼中垂淚

蘭問得其情遂將妻棄之詩曰

刻木為父母形容在日時寄言

諸子侄各要孝親闈

刻木事亲 汉丁兰 幼丧父母 未得奉养 而思念劬劳之恩 刻木为像 事之如生 其妻久而不敬 以针戏刺其指 血出
木像见兰 眼中垂泪 兰问得其情 遂将妻弃之 诗曰 刻木为父母 形容在日时 寄言诸子侄 各要孝亲闱

更孝於姑　出一朝雙鯉魚子能事其母婦　躍雙鯉取以供詩曰舍側甘泉　食舍側忽有湧泉味如江水日　婦常作又不能獨食召隣母共　里妻出汲以奉之又嗜魚膾夫　尤謹母性好飲江水去舍六七　漢姜詩事母至孝妻龐氏奉姑　湧泉躍鯉

涌泉跃鲤　汉姜诗事母至孝 妻庞氏奉姑尤谨 母性好饮江水 去舍六七里 妻出汲以奉之 又嗜鱼脍 夫妇常作 又不能独食召邻母共食 舍侧忽有涌泉 味如江水 日跃双鲤 取以供 诗曰 舍侧甘泉出 一朝双鲤鱼 子能事其母 妇更孝于姑

怀橘遗母

后汉陆绩　年六岁　于九江见袁术　术出橘待之　绩怀橘二枚　及归　拜辞堕地　术曰　陆郎作宾客而怀橘乎　绩
跪答曰　吾母性之所爱　欲归以遗母　术大奇之　诗曰　孝悌皆天性　人间六岁儿　袖子怀绿橘　遗母报乳哺

后汉陆绩，年六岁，于九江见袁术。术出橘待之，绩怀橘二枚。及归，拜辞堕地，术曰：陆郎作宾客而怀橘乎？绩跪答曰：吾母性之所爱，欲归以遗母。术大奇之。诗曰：孝悌皆天性，人间六岁儿。袖子怀绿橘，遗母报乳哺。

扇枕温衾

後漢黃香年九歲失母思慕惟

切鄉人稱其孝躬執勤苦事父

盡孝夏天暑熱扇涼其枕簟冬

天寒冷以身暖其被席太守劉

護表而異之詩曰冬月溫衾暖

炎天扇枕涼兒童知子職千古

一黃香

扇枕温衾　后汉黄香　年九岁失母　思慕惟切　乡人称其孝　躬执勤苦事父尽孝　夏天暑热　扇凉其枕簟　冬天寒冷　以身暖其被席　太守刘护　表而异之　诗曰冬月温衾暖　炎天扇枕凉　儿童知子职　知古一黄香

行傭供母　后汉江革少失父独与母居　遭乱　负母逃难　数遇贼　或欲劫将去　革辄泣告有老母在　贼不忍杀　转客下邳　贫穷裸跣　行佣供母　母便身之物莫不毕给　诗曰　负母逃危难　穷途贼犯频　哀求俱得免　佣力以供亲

行傭供母

後漢江革少失父獨與母居遭

亂負母逃難數遇賊或欲劫將

去革輒泣告有老母在賊不忍

殺轉客下邳貧窮裸跣行傭供

母母便身之物莫不畢給詩曰

負母逃危難窮逢賊犯頻哀求

俱得免傭力以供親

聞雷泣墓

魏王裒事親至孝母存日性怕

雷既卒殯葬於山林每遇風雨

聞阿香響震之聲即奔至墓所

拜跪泣告曰裒在此母親勿懼

詩曰慈母怕聞雷冰魂宿夜臺

阿香時一震到墓繞千回

闻雷泣墓 魏王裒 事亲至孝 母存日 性怕雷 既卒 殡葬于山林 每遇风雨 闻阿香响震之声 即奔至墓所 拜跪泣告 曰裒在此 母亲勿俱 诗曰 慈母怕闻雷 冰魂宿夜台 阿香时一震 到墓绕千回

16

哭竹生笋

晋孟宗　少丧父　母老　病笃　冬日思笋煮羹食　宗无计可得　乃往竹林中　抱竹而泣　孝感天地　须臾地裂出笋数茎　持归作羹奉母　食毕　病愈　诗曰　泪滴朔风寒　萧萧竹数竿　须臾冬笋出　天意报平安

哭竹生笋　晋孟宗　少丧父　母老　病笃　冬日思笋煮羹食　宗无计可得　乃往竹林中　抱竹而泣　孝感天地　须臾地裂出笋数茎　持归作羹奉母　食毕　病愈　诗曰　泪滴朔风寒　萧萧竹数竿　须臾冬笋出　天意报平安

卧冰求鲤

晋王祥字休徵早丧母继母朱
氏不慈父前数譖之由是失爱
於父母尝欲食生鱼時天寒地
凍祥解衣卧冰求之冰忽自解
雙鲤躍出持歸奉母詩曰継母
人間有王祥天下無至今河水
上一片卧冰模

扼虎救父

晋杨香年十四岁尝随父丰往
田获粟 父为虎曳去 时香手有
寸铁 惟知有父 而不知有身 踊
跃向前 扼持虎颈 虎亦靡然而
逃 父才得免於害 诗曰 深山逢
白虎 努力搏腥风 父子俱无恙
脱离馋口中

扼虎救父 晋杨香年十四岁尝随父丰往田获粟 父为虎曳去 时香手无寸铁 惟知有父 而不知有身 踊跃向前 扼持虎颈 虎亦靡然而逝 父才得免于害 诗曰 深山逢白虎 努力搏腥风 父子俱无恙 脱离馋口中

恣蚊飽血

晉吳猛年八歲事親至孝家貧
榻無帷帳每夏夜蚊多攢膚恣
渠膏血之飽雖多不驅之恐去
己而噬其親也詩曰夏夜無帷
帳蚊多不敢揮恣渠膏血飽
使入親闈

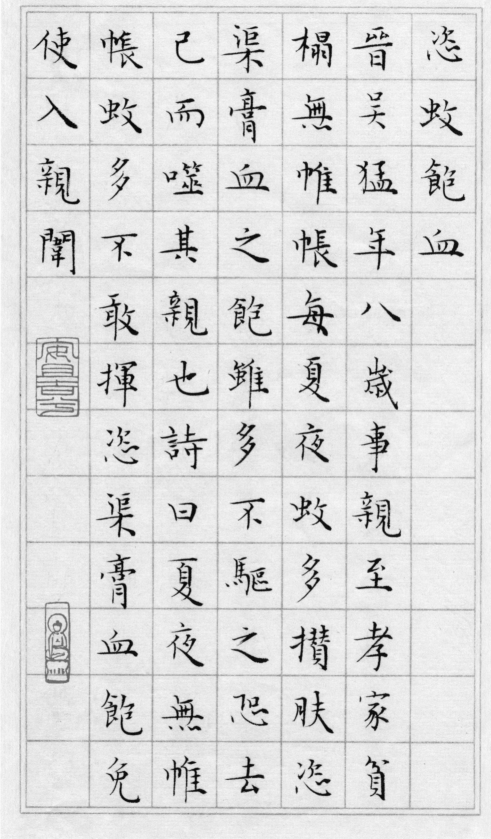

恣蚊飽血　晉吳猛　年八歲　事親至孝　家貧　榻無帷帳　每夏夜　蚊多攢膚　恣渠膏血之饱　雖多　不驅之　恐去己而噬其親也　詩曰　夏夜無帷帳　蚊多不敢揮　恣渠膏血飽　免使入親闈

20

嘗糞心憂

南齊庚黔婁為孱陵令到縣未

旬日忽心驚汗流即棄官歸時

父疾始二日醫曰欲知瘥劇但

嘗糞苦則佳黔婁嘗之甜心甚

憂之至夕稽顙北辰求以身代

父死詩曰到縣未旬日椿庭遺

疾深願將身代死北望起憂心

尝粪心忧　南齐庚黔娄　为孱陵令　到县未旬日　忽心惊汗流　即弃官归　时父疾始二日　医曰　欲知瘥剧　但尝粪苦则　佳　黔娄尝之甜　心甚忧之　至夕　稽颡北辰　求以身代父死　诗曰　到县未旬日　椿庭遗疾深　愿将身代死　北望起忧心

乳姑不怠

唐崔山南曾祖母长孙夫人年
高无齿祖母唐夫人每日栉洗
升堂乳其姑姑不粒食数年而
康一日病长幼咸集乃宣言曰
无以报新妇恩愿子孙如新
妇孝敬足矣诗曰孝敬崔家妇
乳姑晨盥梳此恩无以报颙洋
子孙如

乳姑不怠
　唐崔山南曾祖母长孙夫人 年高无齿 祖母唐夫人 每日栉洗 升堂乳其姑 姑不粒食 数年而康 一日病 长幼
咸集乃宣言曰 无以报新妇恩 愿子孙如新妇孝敬足矣 诗曰 孝敬崔家妇 乳姑晨盥梳 此恩无以报 愿得子孙如

亲涤溺器

宋黄庭坚 元祐中为太史 性至孝 身虽显贵 奉母尽诚 每夕 亲自为母涤溺器 未尝一刻不供子职 诗曰 贵显
闻天下 平生孝事亲 亲自涤溺器 不用婢妾人

亲涤溺器

宋黄庭坚元祐中为太史性至

孝身虽显贵奉母尽诚每夕亲

自为母涤溺器未尝一刻不供

子职诗曰贵显闻天下平生孝

事亲亲自涤溺器不用婢妾人

棄官尋母

宋朱壽昌年七歲生母劉氏為嫡母所妒出嫁母子不相見者五十年神宗朝棄官入秦與家人訣誓不見母不復還後行次同州浮之時母年七十餘矣詩曰七歲生離母參商五十年一朝相見面喜氣動皇天

二十四孝癸巳八月吳毅長

弃官寻母 宋朱寿昌 年七岁 生母刘氏为嫡母所妒 出嫁 母子不相见者五十年 神宗朝 弃官入秦 与家人诀 誓不见母不复还 后行次同州 得之 时母年七十余矣 诗曰 七岁生离母 参商五十年 一朝相见面 喜气动皇天